名碑名帖傳承系列

# 蘭亭序六種

孫寶文 編

吉林文史出版社

蘭亭序六種

永和九年歲在癸丑暮春之初會于會稽山陰之蘭亭脩

馮承素摹蘭亭序

茂林修（脩）竹又有清流激湍映帶左右引以爲流觴曲水列坐其次雖無絲竹管弦之

永和九年歲在癸丑暮春之初會于會稽山陰之蘭亭修（脩）禊事也群賢畢至少長咸集此地有崇山峻嶺（領）

盛一觴一詠亦足以暢叙幽情
是日也天朗氣清惠風和暢仰
觀宇宙之大俯察品類之盛
所以遊目騁懷足以極視聽之
娛信可樂也夫人之相與俯仰
一世或取諸懷抱悟言一室之內
或因寄所託放浪形骸之外雖

盛一觴一咏（詠）亦足以暢叙幽情是日也天朗氣清惠風和暢仰觀宇宙之大俯察品類之盛所以游目騁懷足以極視聽之娛信可樂也夫人之相與俯仰一世或取諸懷抱悟言一室之內或因寄所托（託）放浪形骸之外雖

趣舍萬殊靜躁不同當其欣於所遇暫得於己快然自足不知老之將至及其所之既倦（惓）情隨事遷感慨係之矣向之所欣俛（俛）仰之間以爲陳迹猶不能不以之興懷況修（脩）短隨化終期於盡古人云死生亦大矣豈不痛哉每攬昔人興感之由

若合一契未嘗不臨文嗟悼不能喻之於懷固知一死生爲虛誕齊彭殤爲妄作後之視今亦由今之視昔悲夫故列叙時人録其所述雖世殊事異（異）所以興懷其致一也後之攬者亦將有感於斯文

虞世南臨蘭亭序　永和九年歲在癸丑暮春之初會于會稽山陰之蘭亭脩（修）禊事也群賢畢至少長咸集此地有崇山峻巘（領）茂林脩（修）竹又有清流激湍映帶左右引以爲流觴曲水列坐其次雖無絲竹管弦之盛一觴一咏（詠）亦足以暢叙幽情

是日也天朗氣清惠風和暢仰觀宇宙之大俯察品類之盛所以游目騁懷足以極視聽之娛信可樂也夫人之相與俯仰一世或取諸懷抱悟言一室之內或因寄所托（託）放浪形骸之外雖趣舍萬殊靜躁不同當其欣

蘭亭序六種

於所遇暫得於己快然自足不知老之將至及其所之既倦（惓）情隨事遷感慨係之矣向之所欣俯（俛）仰之間以為陳迹猶不能不以之興懷況修（脩）短隨化終期於盡古人云死生亦大矣豈不痛哉每攬昔人興感之由

若合一契未嘗不臨文嗟悼不能喻之於懷固知一死生爲虛誕齊彭殤爲妄作後之視今亦由今之視昔悲夫故列叙時人錄其所述雖世殊事異（異）所以興懷其致一也後之攬者亦將有感於斯文

永和九年歲在癸丑暮春之初會

稽山陰之蘭亭脩禊事

也羣賢畢至少長咸集此地

有峻領茂林脩竹又有清流激

湍暎帶左右引以為流觴曲水

列坐其次雖無絲竹管弦之

盛一觴一詠亦足以暢叙幽情

崇山

褚遂良臨蘭亭序 永和九年歲在癸丑暮春之初會于會稽山陰之蘭亭脩(脩)禊事也羣賢畢至少長咸集此地有崇山峻嶺(領)茂林脩(脩)竹又有清流激湍暎帶左右引以為流觴曲水列坐其次雖無絲竹管弦之盛一觴一詠(詠)亦足以暢叙幽情

是日也天朗氣清惠風和暢仰
觀宇宙之大俯察品類之盛
所以遊目騁懷足以極視聽之
娛信可樂也夫人之相與俯仰
一世或取諸懷抱悟言一室之
內或因寄所託放浪形骸之外雖
趣舍萬殊靜躁不同當其欣

是日也天朗氣清惠風和暢仰觀宇宙之大俯察品類之盛所以游目騁懷足以極視聽之娛信可樂也夫人之相與俯仰一世或取諸懷抱悟言一室之內或因寄所托（託）放浪形骸之外雖趣舍萬殊靜躁不同當其欣

於所遇蹔得於己快然自足不
知老之將至及其所之既惓情
隨事遷感慨係之矣向之所
欣俛仰之間以為陳迹猶不
能不以之興懷況修短隨
期於盡古人云死生亦大矣豈
不痛哉每攬昔人興感之由

於所遇蹔得於己快然自足不知老之將至及其所之既倦（惓）情隨事遷感慨係之矣向之所欣俛（俛）仰之間以為陳迹猶不能不以之興懷況修（脩）短隨化終期於盡古人云死生亦大矣豈不痛哉每攬昔人興感之由

若合一契未嘗不臨文嗟悼不

能喻之於懷固知一死生爲虛

誕齊彭殤爲妄作後之視今

亦由今之視昔□悲夫故列

敍時人錄其所述雖世殊事

異所以興懷其致一也後之攬

者亦將有感於斯文

若合一契未嘗不臨文嗟悼不能喻之於懷固知一死生爲虛誕齊彭殤爲妄作後之視今亦由今之視昔悲夫故列敘時人錄其所述雖世殊事異（異）所以興懷其致一也後之攬者亦將有感於斯文

蘭亭序六種

褚遂良絹本蘭亭序 永和九年歲在癸丑暮春之初會于會稽山陰之蘭亭修（脩）禊事也群賢畢至少長咸集此地有崇山峻嶺（领）茂林修（脩）竹又有清流激湍映帶左右引以爲流觴曲水列坐其次雖無絲竹管弦之盛一觴一咏（詠）亦足以暢叙幽情

永和九年歲在癸丑暮春之初會

于會稽山陰之蘭亭脩禊事

也群賢畢至少長咸集此地

有崇山峻嶺茂林脩竹又有清流激

湍暎帶左右引以爲流觴曲

列坐其次雖無絲竹管弦之

盛一觴一詠亦以暢叙幽情

是日也天朗氣清惠風和暢仰觀宇宙之大俯察品類之盛所以游目騁懷足以極視聽之娛信可樂也夫人之相與俯仰一世或取諸懷抱悟言一室之內或因寄所托（託）放浪形骸之外雖趣舍萬殊靜躁不同當其欣

是日也天朗氣清惠風和暢仰觀宇宙之大俯察品類之盛所以遊目騁懷足以極視聽之娛信可樂也夫人之相與俯仰一世或取諸懷抱悟言一室之內或因寄所託放浪形骸之外雖趣舍萬殊靜躁不同當其欣

於所遇蹔得於己快然自足不知老之將至及其所之既倦（惓）情隨事遷感慨係之矣向之所欣俯（俛）仰之間以為陳迹猶不能不以之興懷況修（脩）短隨化終期於盡古人云死生亦大矣豈不痛哉每攬昔人興感之由

於所遇蹔得扵己快然自不
知老之將至及其所既惓情
隨事遷感慨係之矣向之
欣俛仰之間以為陳迹猶不
能不以之興懷況脩短隨化
期扵盡古人云死生亦大矣豈
不痛哉每攬

若合一契未嘗不臨文嗟悼不能喻之於懷固知一死生爲虛誕齊彭殤爲妄作後之視今亦由今之視昔悲夫故列叙時人錄其所述雖世殊事異（異）所以興懷其致一也後之攬者亦將有感於斯文

唐人臨蘭亭序 永和九年歲在癸丑暮春之初會于會稽山陰之蘭亭修（脩）禊事也群賢畢至少長咸集此地有崇山峻嶺（領）茂林修（脩）竹又有清流激湍映帶左右引以爲流觴曲水列坐其次雖無絲竹管弦之盛一觴一詠（詠）亦足以暢敘幽情

是日也天朗氣清惠風和暢仰觀宇宙之大俯察品類之盛所以游目騁懷足以極視聽之娛信可樂也夫人之相與俯仰一世或取諸懷抱悟言一室之內或因寄所託（託）放浪形骸之外雖趣舍萬殊靜躁不同當其欣

於所遇蹔得於已快然自足不知老之將至及其所之既倦（惓）情隨事遷感慨係之矣向之所欣俛（俛）仰之間以為陳迹猶不能不以之興懷況修（脩）短隨化終期於盡古人云死生亦大矣豈不痛哉每攬昔人興感之由

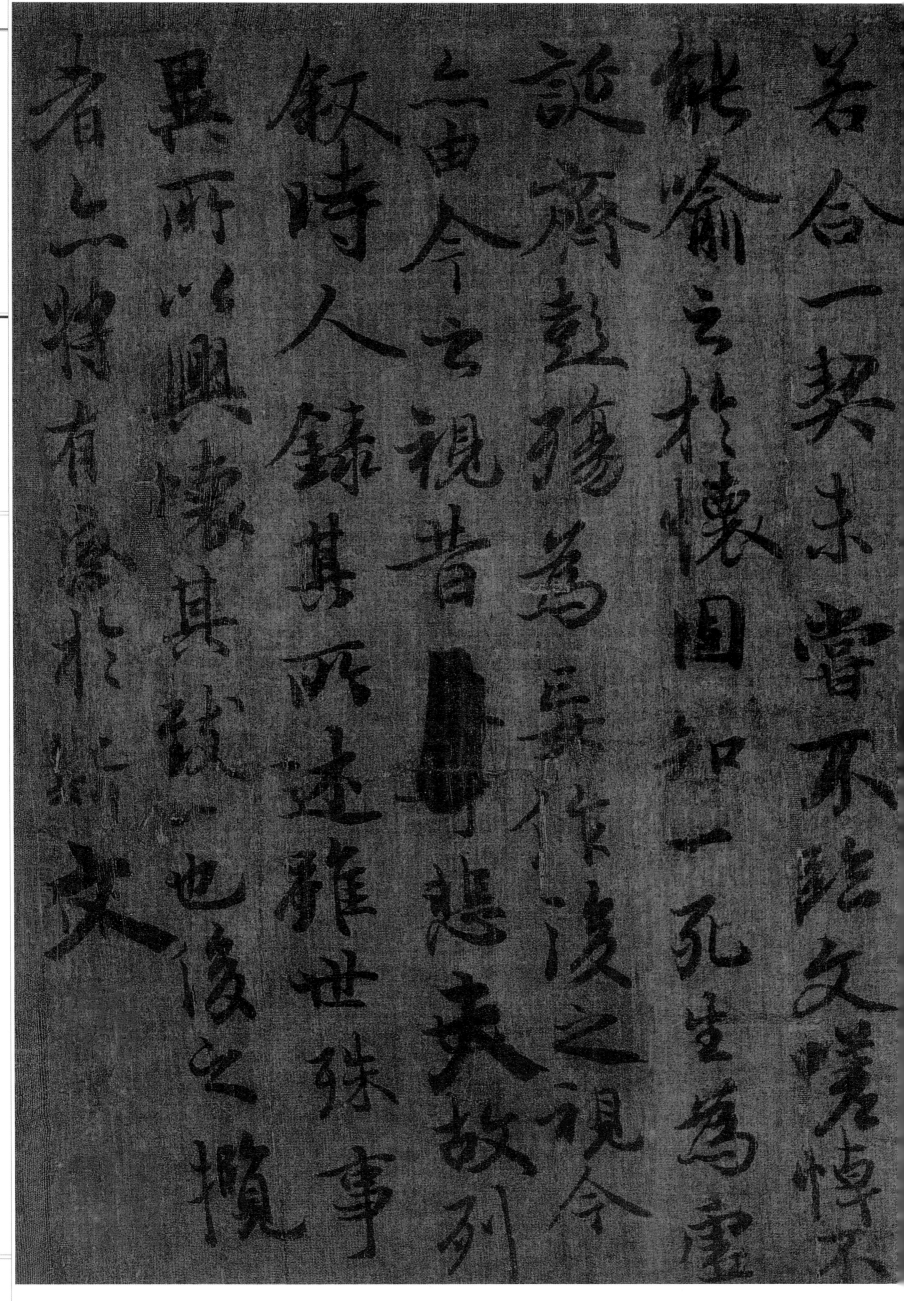

若合一契未嘗不臨文嗟悼不能喻之於懷固知一死生爲虛誕齊彭殤爲妄作後之視今亦由今之視昔悲夫故列叙時人録其所述雖世殊事異（異）所以興懷其致一也後之攬者亦將有感於斯文

永和九年歲在癸丑暮春之初

于會稽山陰之蘭亭脩禊事

也群賢畢至少長咸集此地

有峻領茂林脩竹又有清流激

湍暎帶左右引以為流觴曲水

列坐其次雖無絲竹管弦之

崇山

盛一觴一詠亦足以暢叙幽情

趙孟頫書蘭亭序 永和九年歲在癸丑暮春之初會于會稽山陰之蘭亭脩禊（脩）事也群賢畢至少長咸集此地有崇山峻嶺（領）茂林修（脩）竹又有清流激湍暎帶左右引以為流觴曲水列坐其次雖無絲竹管弦之盛一觴一詠（詠）亦足以暢叙幽情

觀宇宙之大俯察品類之盛

所以遊目騁懷足以極視聽之

娛信可樂也夫人之相與俯仰

一世或取諸懷抱悟言一室之內

或因寄所託放浪形骸之外雖

趣舍萬殊靜躁不同當其欣

於所遇暫得於己快然自足不

知老之將至及其所之既惓情

隨事遷感慨係之矣向之所

欣俛仰之間以為陳迹猶不

能不以之興懷況俯短隨化終

期於盡古人云死生亦大矣豈

不痛哉每攬昔人興感之由

於所遇暫得於已快然自足不知老之將至及其所之既倦（倦）情隨事遷感慨係之矣向之所欣俛（俛）仰之間以為陳迹猶不能不以之興懷況修（俯）短隨化終期於盡古人云死生亦大矣豈不痛哉每攬昔人興感之由